Insel Stein und
Villa Hamilton in Wörlitz

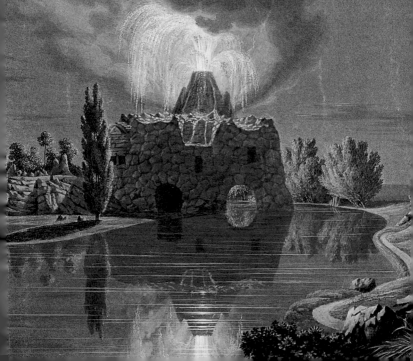

Insel Stein und Villa Hamilton in Wörlitz

von Reinhard Alex

Die Grand Tour

28. Februar 1766: Eine Reisegesellschaft besteigt den Vesuv in der Nähe Neapels. Wir sind recht gut informiert über die Ereignisse dieses Tages, denn Fürst Leopold III. Friedrich Franz von Anhalt-Dessau hatte einen seiner Begleiter, Georg Heinrich von Berenhorst, beauftragt, Tagebuch zu führen. Friedrich Wilhelm Freiherr von Erdmannsdorff berichtet ebenfalls darüber, wenngleich der angehende Baumeister sich der Aufzeichnung vornehmlich künstlerischer Erlebnisse während dieser Bildungsreise widmete. Die eineinhalbjährige Grand Tour hatte im Jahr zuvor begonnen; nach Weihnachten traf man glücklich in Rom ein, suchte sogleich den Kontakt mit dem berühmten Gelehrten Johann Joachim Winckelmann, der in seinen Schriften die antike Kunstwelt neu erschlossen hatte. Hier betrieben die Reisenden nun intensive Studien, denn, so Winckelmann: *»Außer Rom ist fast nichts schöneres auf der Welt.«* Auch Neapel und Kampanien mit seiner reizvollen Küstenlandschaft und den reichen Zeugnissen antiker Kultur galt ein knapp einmonatiger Aufenthalt. Gerade als die Reisegesellschaft zunächst mit Eseln, dann zu Fuß den Vesuv mühsam erklommen hatte, erlebte man eine Eruption. Die einheimischen Begleiter, von Schrecken ergriffen und sich wohl an den jüngsten Ausbruch von 1751 erinnernd, begannen zu fliehen, den Fremden erschien dies überstürzt, was sie aber nicht hinderte, mitzulaufen.

Die Idee

Über zwei Jahrzehnte nach der Grand Tour, die noch nach Frankreich und England führte, entstand dann bei Erweiterung des Wörlitzer Gartens ein dem uneingeweihten Betrachter zunächst kurios erscheinendes Gebilde, der Stein. Von 1788 bis 1794 währte die Bauzeit. Auf einer Insel, eng beieinander, ließ Fürst Franz Erinnerungen an jene Reise erstehen – charakteristische Landschaftsformationen und gleichermaßen Bauten. Selbst eine Nachahmung des Vesuv im Kleinen sollte nicht fehlen. Probst Friedrich Reil aus Wörlitz erinnert sich an Gespräche mit dem Fürsten:

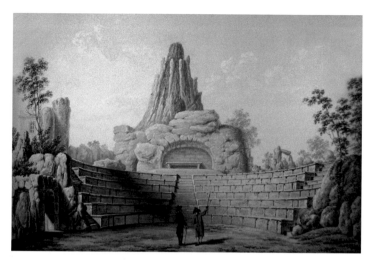

▲ *Vulcans-insul im Garten zu Wörlitz, Farblithographie eines unbekannten Künstlers, um 1795*

»*Rom und dessen Umgebung mit Neapel waren und blieben Ihm der Schauplatz des Merkwürdigsten, des Erhabensten, Schönsten und Unübertrefflichsten, was die Erde aufzuweisen habe. Wer in Rom und überhaupt in Italien gewesen war, der war nach Seinem Urtheile in einem Himmel voll Wundern und Seligkeiten gewesen. Dabei übersahe Er freilich nicht die sittliche Erniedrigung des Volkes, die Bettelhaftigkeit selbst vornehmer Familien, den Mangel an Industrie, den gelähmten Handel, die Verwahrlosung des Bodens und was sonst in Italien vermißt und daran getadelt werden mag.*«

In seinem eigenen kleinen Land suchte der Herrscher, geprägt von den Ideen der Aufklärung, den kritikwürdigen Zuständen und dem Elend des Volkes nach dem Siebenjährigen Krieg zu begegnen, durch weit gespannte Reformbemühungen. Den von Beginn an allgemein zugänglichen Garten in Wörlitz widmete er der Bildung und der Erziehung durch Erlebnis des Schönen. Und gerade am Stein werden solche Intensionen besonders deutlich. Später jedoch sah Franz sein Werk distanziert. Wieder berichtet der Biograph Friedrich Reil und zitiert den Fürsten:

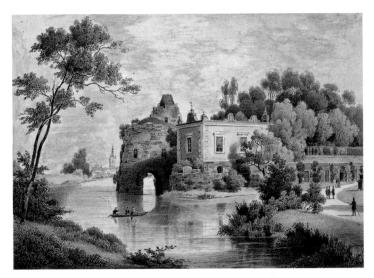

▲ *Der Vulcan in Wörlitz, Farblithographie von Ferdinand von Laer, um 1830*

»*Es ist doch ein verfehltes Werk, etwas Anderes geworden, als ich eigentlich woll-te; zu Viel und zu Verschiedenartiges auf einem so engen Raum; ich mußte mehr Platz haben. Ein sehr kostbares Spielwerk, Probst, und noch nicht einmal ganz fertig! Rode in seiner Beschreibung stellt mich mit Hadrian in eine Parallele, was er nicht hätte thun sollen, denn ich verschwinde vor Dem. Hadrian war ein Bau-geist und unter allen Kaisern der größte Freund, Kenner und Beförderer der Kunst. Lesen Sie nur im Winkelmann nach. Auf seiner Villa zu Tivoli hat Hadrian alles zusammengestellt und nachgeahmt, was er auf seinen großen Reisen durch alle Provinzen des römischen Reiches an Kunst- und Naturwundern gesehen hatte. Er hatte aber auch Raum. [...] Ich glaube, ich habe an ihn gedacht, als ich dies Bau-werk hier unternahm. [...] Man sollte aber doch ... sich nicht herausnehmen, die Natur in ihren großartigsten und erhabensten Erscheinungen, in ihren Felsen, Schluchten, Thälern und Vulkanen nachahmen zu wollen. Da zieht man allemal den Kürzeren, zumal in einer Gegend, wo das Alles nicht hingehört und wie vom Himmel gefallen aussieht. Da ist doch Alles kleinlich und gedrückt und macht keineswegs den Eindruck, den man beabsichtigt.*«

Man möchte dem Urteil des Fürsten heute in manchem zustimmen, vielleicht sogar der trockenen Äußerung des kritischen Gelehrten Carl August Boettiger aus dem Jahre 1797 »... *für Ernst zu wenig, für Scherz zu viel*«. Dennoch: Das weithin dominante Bauensemble, das sich am Ende des Wörlitzer Sees erhebt, ist einzigartig in seinem Charakter. Den meisten Zeitgenossen dürften sich Sinn und Wirkungsabsicht durchaus erschlossen haben, zumal, wenn sie die 1798 erschienene Beschreibung des »Englischen Gartens zu Wörlitz« zur Hand nahmen. In ihr hat der kenntnisreiche Kabinettsrat August Rode längere Passagen der Insel Stein und der Villa Hamilton darauf gewidmet. Diesen Führer kannte sicher auch Goethe, als er während einer seiner Aufenthalte in Wörlitz das Schloss und den Stein zeichnete.

Die Insel

Bereits die bautechnische Leistung bei Errichtung des Stein setzt in Erstaunen: Gewaltige Erd- und Steinmassen wurden bewegt. In zwei Ebenen unterhalb eines Umganges am Vulkankrater erstreckt sich ein verwirrend irreguläres System von Gängen, Grotten und anderen Räumlichkeiten.

Verschiedentlich hat man versucht, topographische Situationen am Golf von Neapel als unmittelbare Vorbilder für gestalterische Elemente des Stein zu benennen. Bei der Nachbildung des Vesuv, der weiter unten vom Nebenvulkan Monte Somma begleitet wird, kommen durchaus keine Zweifel auf, doch wie ist die in den See sich erstreckende Landzunge mit den beiden vor-

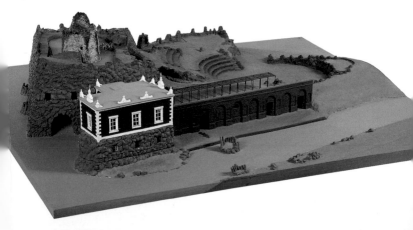

gelagerten Inseln zu deuten? Man mag an die »Stiefelspitze« Italiens und Sizilien denken oder an Capri, zumal wegen der dort aufragenden Basaltpfeiler. August Rode vergleicht das Gebilde mit den Klippen am Hafen de la Triza in Sizilien. Die schmale Form der Landzunge entspricht wohl eher dem Kap Misenum. Vor ihm liegen die Insel Procida und Ischia. Basaltsteine, im sächsischen Stolpen gebrochen, sind auch den Wassergrotten an der Südseite vorgelagert. Bei der Erwähnung der Grotten und der Gewölbe dahinter, deren Zugang vom Wasser aus sich durch eine eingefügte Renaissance-Tür eröffnet, verweist Rode auf das »*Vorgebirge Misenum, deren sich Marcus Agrippa zu einem Schifs-Arsenal bediente*«. Eine architektonische Nachbildung im eigentlichen Sinne ist hier nicht erkennbar, Grotten gehören jedoch zum charakteristischen Bild der Küste bei Neapel. Der Felsenbogen an der Westwand allerdings hat sein Vorbild bei Posillipo. So verbinden sich auf dem Wörlitzer Stein assoziationsreiche Gestaltungen mit mehr oder minder konkreten Nachbildungen des Gesehenen zu einem lehrhaften Kompendium.

»*Die Seespitze ist derjenige Theil der neuen Anlage, wo die Einbildungskraft am thätigsten gewesen ist, durch nachahmende Kunst uns in entfernte Länder und Zeiten zu zaubern.*« – August Rode meint Italien und die Antike. Bevor noch der Besucher mit einer Fähre auf die Insel gelangt, erblickt er eine Bogenmauer, darüber eine Weinpergola. Der Autor verweist hier auf das Gymnasium in Taormina auf Sizilien und einen Kupferstich als Vorlage. Durch die Tür eingetreten und einen Gipsabguss der berühmten antiken Ringergruppe erblickend, gelangt man sofort ins Theater oder zunächst links in enge Gänge. Immer dann, wenn Finsternis ein Weiterkommen kaum möglich erscheinen lässt, brechen von oben Lichtstrahlen ein; die Orientierung ist wiedergewonnen. Erdmannsdorff erwähnt in seinem Reisejournal die langen unterirdischen Gänge der sogenannten Sibyllengrotte in Cumae. Auch hatten die Reisenden den 700 Meter langen Straßentunnel im Posillip-Massiv bei Neapel gesehen, ein Meisterwerk römischer Ingenieurbaukunst. Neben anderen antiken Bauten Kampaniens ist er als Wandbild eines Gästezimmers im Schloss Wörlitz zu sehen.

In der Ebene darüber verbirgt sich im Inneren des Berges ebenfalls ein umlaufendes Gangsystem. Es erschließt verschiedene Räumlichkeiten, aus deren Fenstern man weite Ausblicke auf den See und in die Landschaft gewinnt. Feigengrotten erinnern wieder an Italien. Dahinter liegen die Römi-

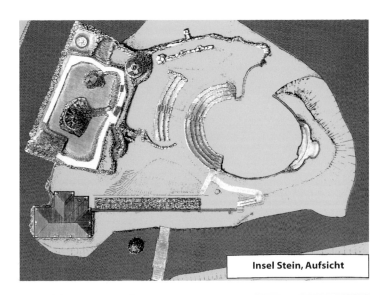

Insel Stein, Aufsicht

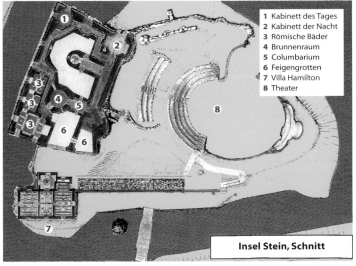

1 Kabinett des Tages
2 Kabinett der Nacht
3 Römische Bäder
4 Brunnenraum
5 Columbarium
6 Feigengrotten
7 Villa Hamilton
8 Theater

Insel Stein, Schnitt

Pläne: Büro für Architektur und Städtebau Georg Wagner und Gabriele Langlotz, Arnstadt und Weimar

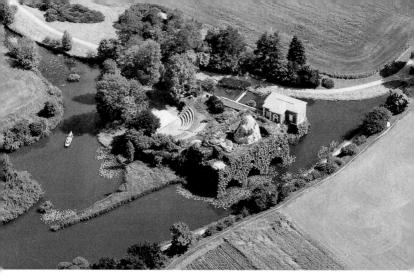

▲ *Luftaufnahme von Südwesten*

schen Bäder, deren Wände Marmorpilaster zieren. Neben dem Einstieg in einen ehemaligen Eiskeller eröffnet sich der Zugang zum Columbarium. Dessen Funktion in der Antike entsprechend, waren in den Wandnischen Ascheurnen aus frühgeschichtlicher Zeit aufgestellt, die sich in der Umgebung von Wörlitz fanden.

Das Kabinett der Nacht hingegen, durch eine farbig verglaste Kuppel – Mond und Gestirne – geheimnisvoll beleuchtet, verweist nicht auf antike Anregungen. Die Wände sind mit Kupferschlacke bekleidet, darin Ornamente aus Kieseln eingefügt. In Nischen standen einst Sofas, die kleineren darüber waren durch Tafeln mit allegorischen Jahreszeitendarstellungen in der Art von Vasenmalereien verschlossen. Auf schwarzem Sockel in der Mitte steht der Gipsabguss einer Vestalin aus den Dresdener Sammlungen. Sie trägt in ihren Händen eine Alabastervase, und wenn nächtens ein Wachslicht darin entzündet war, schien die Figur zu schweben. Das Kabinett des Tages, nahebei, wurde nie vollendet.

Angelehnt an die Nordflanke des Vulkanberges, erstreckt sich einer der eindrucksvollsten Bauteile des Stein, das antike Theater. Sitzstufen bilden

einen Halbkreis. Darunter liegen die Orchestra und eine Rasenfläche, die zum Spielplatz bestimmt war. Auf den eigentlichen Bühnenprospekt weist die ruinös anmutende Ringmauer aus Raseneisenstein hin – »*gleichsam von der Zeit vertilgt*«, so Rode. Die Reisenden aus Dessau hatten, als sie Pompeji besichtigten, auch das Theater gesehen. Die Ausgrabungen dort und im benachbarten Herculaneum erregten allgemein großes Aufsehen, ja Begeisterung, nicht zuletzt wegen der zutage getretenen Wandmalereien.

Die Villa Hamilton

Das Theater hinaufgestiegen, erreicht man sogleich den Eingang der Villa Hamilton. Das Gebäude, dessen rote Wandflächen mit weißen Gliederungen kontrastieren, steht wirkungsvoll platziert an der Südostecke des Bauensembles. Eine Schwarzkiefer am Ufer davor sollte in ihrer Wuchsform an italienische Pinien erinnern. Ihre Bezeichnung erhielt die Villa nach dem Landsitz Sir William Hamiltons an der Küste des Posillipo. Ein Kupferstich zeigt die recht genaue Übereinstimmung des Wörlitzer Nachbaus, einschließlich der Agavenkübel auf dem Flachdach. Hamilton hatten Fürst Franz und Erdmannsdorff bereits 1763 in England kennengelernt. Im folgenden Jahr war er als britischer Vertreter ins Königreich Neapel abgesandt worden. Hier sah man

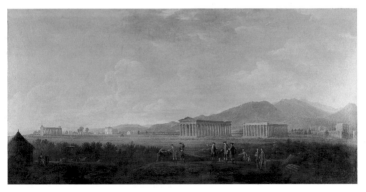

▲ *Reisegesellschaft in Paestum, Ölgemälde in der Villa Hamilton von Antonio Joli, um 1765*

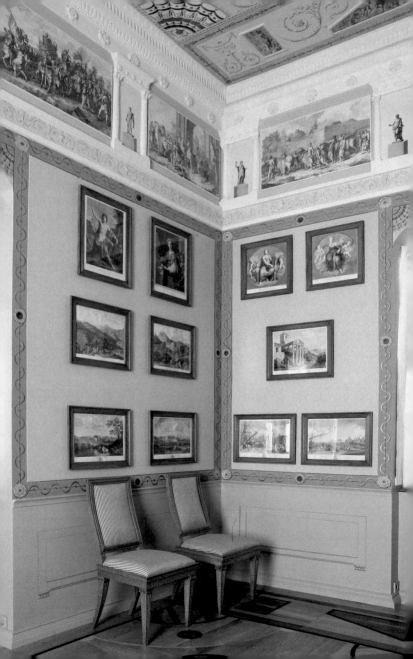

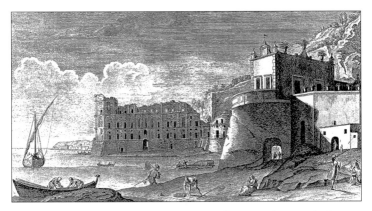

▲ *Kupferstich der Villa Emma, Landsitz Sir William Hamiltons an der Küste*
des Posillipo und Vorbild für die Villa Hamilton in Wörlitz

sich wieder, bewunderte seine Sammlung antiker Vasen und hatte wohl auch Gelegenheit, vom Vesuv-Kenner einige Informationen zur Vulkanologie zu erlangen. Sein Haus entstand erst um 1770. Beim Erwerb nannte er es Villa Emma, nach seiner zweiten Gemahlin, einer schillernden Persönlichkeit großer Schönheit. Erdmannsdorff bereiste noch zweimal Italien; 1789/90 hat der Baumeister, dessen Wirken in Anhalt-Dessau bewunderungswürdige Zeugnisse des Frühklassizismus hinterließ, Hamiltons Villa gesehen.

Oberhalb der Wirtschaftsräume und mit diesen durch eine Wendeltreppe verbunden, liegen drei recht kleine Zimmer, deren intensive Gestaltung ebenso überrascht wie ihre reiche Ausstattung. Ein beträchtlicher Teil der Gemälde, Grafiken, Zeichnungen, Möbel, kunsthandwerklichen Arbeiten sowie die beiden Büsten blieben erhalten. Sie waren lange Zeit deponiert, da der desolate Bauzustand eine Wiedereinrichtung nicht gestattete. Erst im Jahre 2004 wurde es möglich, den schönsten Raum, das Kaminzimmer, zu restaurieren. Seine pompejanisch inspirierten Gestaltungsprinzipien entsprechen denen der beiden anderen Kabinette: Über einer Sockelzone erstrecken sich farbige, dekorativ gerahmte Wandflächen, fein gebildete Friese und Gesimse schließen sie oben ab. Die jeweilige Felderstruktur der Decken widerspiegelt sich im mit verschiedenen Hölzern intarsierten Fußboden.

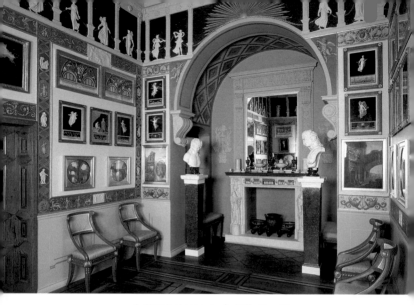

▲ *Kaminzimmer in der Villa Hamilton*

Durch eine rundbogig gerahmte Nische mit Spiegeln erfährt das Kaminzimmer eine architektonisch wirkungsvolle Erweiterung. Marmorbüsten nach antiken Originalen, auf hohem Sockel, geben noch einen zusätzlichen Akzent. Die Nische in ihrer jetzigen Gestalt entstand allerdings erst, als man sich entschloss, die beiden Feldsteintürme an der Außenwand abzubrechen. Vielfältig sind die Motive, in denen die Welt der Antike auflebt, Ruinenmalereien etwa von Charles-Louis Clérisseau, bei dem Erdmannsdorff Zeichenstudien betrieben hatte. In der mittleren Reihe der Wandfelder hängen farbige Blätter schwebender weiblicher Gestalten nach Wandmalereien aus Pompeji, darüber kolorierte Reproduktionsgrafiken des Amor und Psyche-Zyklus Raffaels in der Farnesina zu Rom. Der Fries schließlich zeigt Horen, die der Dessauer Hofbildhauer Friedemann Hunold dem heute im Louvre befindlichen antiken Tänzerinnen-Relief entlehnte. Es scheint, dass der in Dekorationen und Kunstwerken immer wieder augenfällige Hinweis auf die Göttin Venus, auf weibliche Anmut, Erotik und Liebe sich in mythologisch-antikisierender Anspielung auf den sinnenfreudigen Fürsten Franz bezieht. An der Decke, zu

deren Gliederung Erdmannsdorff eine Zeichnung Vincenzo Brennas nutzte, wird dieses Programm gleichsam offiziell erweitert, mit antiken Personifikationen der Künste und Wissenschaften ebenso wie der Staatskunst.

Eine programmatische Absicht begegnet uns wieder an der Decke des Südkabinetts, das mit Druckgrafiken ausgestattet wurde, teils aufgeklebt, teils gerahmt. Reproduktionsblätter nach Werken von Raffael oder Michelangelo finden sich hier neben Serien, die den Figurenschmuck des Rathauses in Amsterdam wiedergeben und dem Triumphzug Alexanders des Großen in Babylon gewidmet sind. Im Zusammenklang erschließt sich die auf fürstliches Denken und Handeln gerichtete, verschlüsselte Botschaft: Tugendhaftes Streben und Handeln, das Bemühen um Bildung ermöglicht dem Menschen ein selbstbestimmtes, friedvoll erfülltes Leben. Solchen aus der Aufklärung erwachsenen, humanistischen Ideen waren die Schöpfer des Wörlitzer Gartens verpflichtet und suchten sie zu vermitteln. In der Antike fanden sie ihre Orientierung, in Italien – »Die reinsten Quellen sind geöffnet: glücklich ist, wer sie findet und schmeckt«, meinte der verehrte Winckelmann. Auch die arkadisch anmutenden Landschaftsbilder beeindruckten die Reisenden zutiefst; eine sehnsuchtsvolle Erinnerung wurde in zahlreichen Ansichten aus allen Gegenden Italiens erweckt. Diese Stiche entstanden nach Werken Jakob Philipp Hackerts, des von Erdmannsdorff und dem Fürsten sehr geschätzten, ihnen persönlich bekannten Malers.

Verschiedensten Reiseeindrücken und künstlerischen Erlebnissen gelten die Gemälde und Grafiken im mittleren Zimmer, darunter Tuschzeichnungen, wiederum von Hackert. Etliche verweisen auf den Aufenthalt in Venedig, andere auf Rom, Neapel und auf Paestum, wo man die Tempel der griechischen Kolonie bewunderte. Zu den zahlreichen Arbeiten, die in Italien erworben wurden, zählen einige kleine Bilder mit mythologischen Szenen. Künstlerischen Rang besitzen sie keineswegs, doch waren sie beliebte Souvenirs, weil auf geschliffenen Lavaplatten gemalt.

Die Eruption

Mehrere Darstellungen an der Decke des Kaminzimmers erinnern an die Faszination des feuerspeienden Berges bei Neapel. Basaltbrocken hat man neben Kupferschlacke und anderen Materialien in den Wörlitzer Vesuvkrater

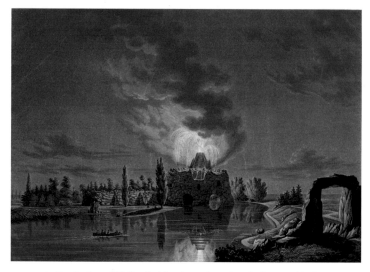

▲ *Der Stein zu Wörlitz, farbige Aquatinta der Chalcographischen Gesellschaft zu Dessau von Karl Kuntz, 1797*

und dessen Umgebung mannigfaltig eingefügt, um Lavaströme und Auswurf glaubhaft zu veranschaulichen. Im Inneren des Vulkankegels verborgen liegen Kammern mit Schächten, von denen aus durch Befeuerung ein Ausbruch imitiert werden konnte. Unterhalb des Kraters erstreckt sich ein Wasserreservoir, aus dem See gespeist mittels einer Hebeanlage, deren Röhren in einer Marmormaske aus Italien über dem Becken mündeten. Flackernde Lampen ringsum ließen die Wasseroberfläche als brodelnde Lava erscheinen. Das Ganze geschah natürlich bei Dunkelheit. Wenn dann der Auslauf geöffnet wurde, ergoss sich ein Wasserstrom über die Felsenklippen und im Widerschein des Lichtes täuschte dies einen glühenden Lavastrom vor. Doch nicht sehr oft und nur zu hohen Anlässen dürfte man sich der Mühe unterzogen haben, ein solch gewaltiges Schauspiel zu inszenieren, wie es uns, idealisierend freilich, eine zeitgenössische Ansicht überliefert. Nach über Jahre sich erstreckender Instandsetzung ist es seit 2005 wieder möglich, den Stein mit all'seinen Erinnerungsbildern zu erleben und selbst einen Vulkanausbruch.

Ausgewählte Literatur

Carl August Boettiger: Reise nach Wörlitz 1797. Aus der Handschrift ediert und erläutert von Erhard Hirsch, 8., überarbeitete und ergänzte Auflage, Berlin 1999, S. 67–72. – August Rode: Beschreibung des Fürstlichen Anhalt-Dessauischen Landhauses und Englischen Gartens zu Wörlitz, Dessau 1788, S. 208–228 (Nachdruck in: Der Englische Garten zu Wörlitz, Berlin 1987). – Friedrich Reil: Leopold Friedrich Franz, Herzog und Fürst von Anhalt-Dessau, ältestregierender Fürst in Anhalt, nach Seinem Wirken und Wesen, Dessau 1845 (gekürzter Nachdruck: Wörlitz, Staatliche Schlösser und Gärten Wörlitz, Oranienbaum, Luisium, 1990). – Die Kunstdenkmale des Landes Anhalt, Bd. 2, 2: Stadt Schloss und Park Wörlitz, Burg 1939, S. 183–197 (Nachdruck: Halle 1997). – Michael Rüffer: Zur Ikonographie des »Steins« im Park von Wörlitz. Magisterarbeit im Fachbereich Neuere deutsche Literatur und Kunstwissenschaften der Philipps-Universität Marburg 1993. – Weltbild Wörlitz. Entwurf einer Kulturlandschaft (Ausstellungskatalog), hg. von Frank-Andreas Bechtoldt und Thomas Weiss, Wörlitz: Staatliche Schlösser und Gärten Wörlitz, Oranienbaum, Luisium, 1996. – Axel Klausmeier: Lernen vom »Stein«. Ein Beitrag zur Bedeutungsvielfalt des »Steins« in den Wörlitzer Anlagen. In: Die Gartenkunst, 9. Jg. H. 2/1997, S. 367–379. – Friedrich Wilhelm von Erdmannsdorff: Kunsthistorisches Journal einer fürstlichen Bildungsreise nach Italien 1765/66. Aus der französischen Handschrift übersetzt, erläutert und herausgegeben von Ralf Torsten Speler, München, Berlin 2001. – Unendlich schön. Das Gartenreich Dessau-Wörlitz. Herausgeber: Kulturstiftung DessauWörlitz, Berlin 2005. – Der Vulkan im Wörlitzer Park (Tagungsband), hg. von Thomas Weiss, Berlin 2005 – u. a. mit Beiträgen zur Villa Hamilton von Ingo Pfeifer und zu Restaurierungen von Annette Scholtka und Lars Schellhase.

Insel Stein und Villa Hamilton in Wörlitz
Bundesland Sachsen-Anhalt
Kulturstiftung DessauWörlitz, Schloss Großkühnau, 06846 Dessau
Tel. 0340/646 15 41 · Fax 0340/646 15 10 · www.gartenreich.com

Herausgeber: Kulturstiftung DessauWörlitz

Aufnahmen: Kulturstiftung DessauWörlitz (Modell Seite 5: Michael Wetzel, Wörlitz; Aufnahme Seite 10, 12, 16: Heinz Fräßdorf). – Seite 3: Hessische Landes- und Hochschulbibliothek, Darmstadt. – Seite 8: Landesamt für Denkmalpflege und Archäologie Sachsen-Anhalt, Halle/Saale.
Druck: F&W Mediencenter, Kienberg

Titelbild: *Der Stein zu Wörlitz (Ausschnitt), Aquatinta von Karl Kuntz, 1797*
Rückseite: *Insel Stein mit Villa Hamilton von Südwesten*

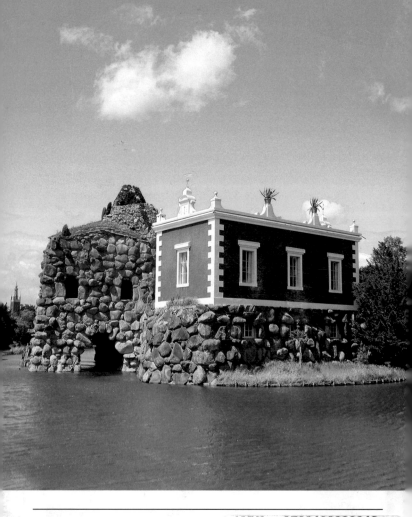

DKV-KUNSTFÜHRER NR.
2., aktualisierte Auflage 2
© Deutscher Kunstverlag
Nymphenburger Straße
www.dkv-kunstfuehrer.c

ISBN 9783422020948

9 783422 020948

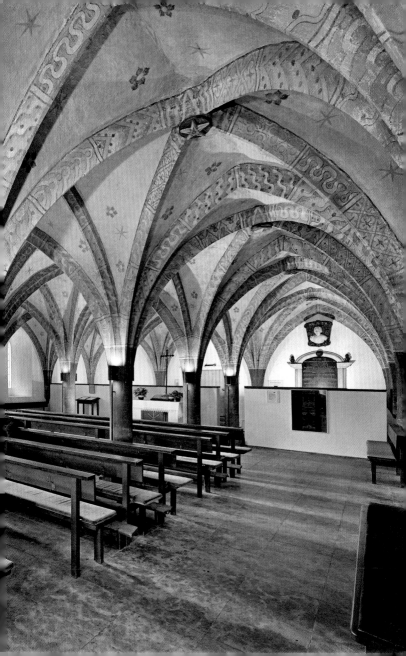

Stiftskirchenmuseum im Nonnenchor

Der Raum darüber befindet sich, ebenso wie die Ritterkapelle, im Besitz des bayerischen Staates und dient heute als Stiftskirchenmuseum. Es handelt sich um den ehemaligen Nonnenchor oder Nonnensaal, wie er in Himmelkron genannt wird. Er hat eine Bodenfläche von rund 190 Quadratmetern und eine Höhe von ca. 9 1/2 Metern. Vier hohe zweibahnige Maßwerkfenster führen dem Raum Licht von Norden her zu. Die einstigen Fenster an der West- und Ostwand sind seit der Zeit der barocken Umgestaltung um 1700 zugemauert. Die Maßwerkformen der beiden einst offenen Fenster zum Kirchenraum (im Osten) hin kann man noch gut erkennen. Durch diese Öffnung verfolgten die Klosterfrauen den Gottesdienst in der Laienkirche, ohne die Gemeinde selbst sehen zu können und ohne von ihr gesehen zu werden.

Der Raum stellte das Herzstück des Klosters dar. Siebenmal am Tag traf man sich hier zu Gebet, Lesungen und Gesang, das erste Mal früh um zwei Uhr zur Matutin, zum letzten Mal, etwa zur Zeit des Sonnenuntergangs, zur Komplet. An der Stirnwand dürfte ein Altar gestanden haben. An den drei übrigen Wandseiten boten hölzerne Stallen den Schwestern die Möglichkeit zum Sitzen oder wenigstens zum Anlehnen. Eine Steinempore im Kirchenraum vor der durchgehenden Wand zum Nonnenchor ermöglichte dem Priester den erforderlichen Kontakt zu den Klosterfrauen.

In der Barockzeit wurde diese Steinempore durch zwei Holzemporen überbaut. In der Mitte der neuen oberen Empore erhielt der Markgraf seine Loge; die beiden seitlichen (oberen) Galerien nahmen die Kavaliere und Damen des markgräflichen Hofes auf. Der Zugang vom Schloss aus musste über den Nonnenchor erfolgen. Darum gestaltete man diesen Raum um, räumte alle klösterlichen Einrichtungsgegenstände aus, zog ein profiliertes Gesims (Bernardo Quadri) ein und tünchte den Raum neu, wobei man die Rankenornamente der Fensterlaibungen übermalte.

Erst 1985 wurden die Malereien in einem Fenster (westliches Fenster der Nordseite) wieder freigelegt; sie bilden nun einen aparten Schmuck der sonst kahlen Wände.

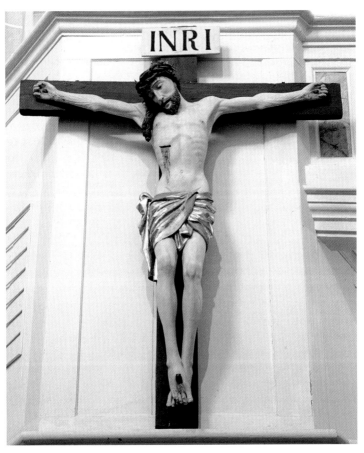

▲ *Kruzifix (15. Jh.)*

1987 konnte in dem Saal, der lange Zeit ungenutzt gestanden hatte und nicht heizbar ist, das Stiftskirchenmuseum eingerichtet werden. Alle Exponate haben einen Bezug zur Kirche oder zum Kloster. So findet man aus der Klosterzeit den alten, allerdings leeren Schrein des

Flügelaltars. – Ein Rest des ehemaligen **Sakramentshäuschens** [8], dessen Platz im Chor der Kirche noch gut markiert ist, zeigt die Dekorationsformen der Spätgotik mit Spitzbogen, Krabben-, Kreuzblumen- und Fialenverzierungen.

Recht wertvoll ist die **Ölberggruppe** (Zeit um 1500, nach Alfred Schädler), die einst draußen auf dem Klosterfriedhof an der Kirchenwand stand. Die Gruppe wirkt durch die innere Spannung und den äußeren Gegensatz zwischen der hohen, ringsum bearbeiteten Figur des andächtig im Gebet verharrenden Christus und den drei Gestalten der im Sitzen kauernden und in ahnungslosen Schlaf gesunkenen Jünger.

Von den in einer Vitrine ausgestellten **Vasa sacra** verdienen besondere Beachtung die beiden Geräte, die noch die letzte Äbtissin, Margarethe von Döhlau, in der Mitte des 16. Jahrhunderts der evangelischen Gemeinde Himmelkron gestiftet hatte, nachdem sie selbst zum neuen Glauben übergetreten war: ein Abendmahlskelch und eine Taufschüssel, beide mit den eingravierten Wappen der letzten Klosterfrau – drei übereinander angeordneten Fischen.

Aus der markgräflichen Epoche haben sich mehrere, von ihrer einstigen Funktion her recht unterschiedliche Gegenstände erhalten. Eine **Sanduhr** vom Jahre 1645, die früher an der Kanzel angebracht war, diente einst dem Prediger zur zeitlichen Orientierung während seiner Ansprache. – Zwei **Kesselpauken** (Zeit um 1720), einst wichtig zur Begleitung festlicher Musik und viele Jahre hindurch als Leihgabe im Germanischen Nationalmuseum in Nürnberg ausgestellt, sind noch sehr gut erhalten und durchaus verwendbar.

Zwei **Fahnen** aus der Fürstengruft, Relikte des in der Schlacht von Parma 1734 gefallenen Generalfeldmarschalls Albrecht Wolfgang, Bruder des Markgrafen Georg Friedrich Karl von Bayreuth, erwecken unsere Aufmerksamkeit. Beide Fahnen erfuhren in den letzten Jahren gründliche Restaurierungen.

Von den beiden **Vortragekreuzen** des 18. Jahrhunderts fällt besonders das fast vier Meter hohe, beidseitig bearbeitete auf, das bei der Überführung zweier Markgrafenleichen von Bayreuth zur Fürstengruft nach Himmelkron 1735 und 1769 dem Leichenzug vorangetra-

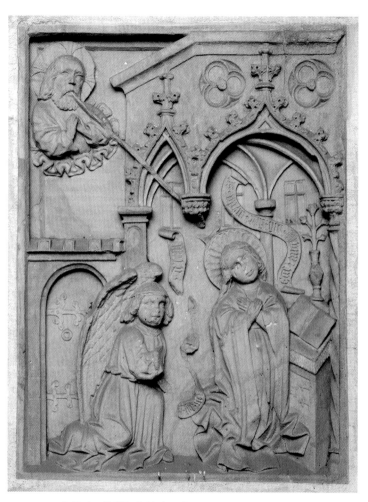

▲ *Steinrelief Maria Verkündigung im Kreuzgang (1473)*

gen wurde. Wir finden darauf die Hinweise auf die genannten Jahre und die beiden Fürsten, Georg Friedrich Karl und Friedrich Christian, sowie die ornamental reichverzierte Darstellungen der Heiligen Dreifaltigkeit. – Schließlich wären noch ein hölzerner **Totenschild** für den auf dem Weg von der Kirche zum Schloss Himmelkron plötzlich verstorbenen Kammerjunker des Markgrafen Georg Wilhelm, August Friedrich Freiherr von Cremon (Grabstein dazu [7]) sowie ein **Petschaft** zu nennen, das vielleicht der Tochter Georg Wilhelms, Prinzessin Christiane Sophie Wilhelmine, gehörte, die durch ihre Amouren, ihre unehelichen Zwillinge und ihre Konversion zum katholischen Glauben von sich reden gemacht hatte und als »schwarzes Schaf« der markgräflichen Familie galt. Der Siegelstempel – aus Achat – wurde 1977 in der Mauerwand des Prinzenbaues aufgefunden.

Aus dem 19. Jahrhundert muss schließlich die gusseiserne **Grabplatte** des Pfarrers Theodor Christoph Adam Dorfmüller (gest. 1836) erwähnt werden, die noch vom letzten, 1964 zerstörten Grab auf dem ehemaligen Klosterfriedhof stammt. Die Platte ist deshalb beachtenswert, weil Dorfmüller Mitbegründer des Historischen Vereins für Oberfranken und erster Schriftleiter des »Archivs für Geschichte von Oberfranken« war.

Die Kloster- und Schlossgebäude

Weiterhin bestehen noch die Mauerteile des zuerst errichteten Klostervierecks seit der Bauzeit im 13./14. Jahrhundert. Die drei Gebäude umschließen, südlich an die Kirche angefügt (wie einst in Sonnefeld!), den abgeschiedenen Hof mit dem Kreuzgang. Der Zugang von diesem Hof aus zum einstigen Kapitelsaal im Ostflügel ist durch ein Portal mit reich profilierter Laibung besonders augenfällig. An die Westfassade der Kirche baute Äbtissin Magdalena von Wirsberg 1516–1518 einen weiteren Klostertrakt an, der aber erst von ihren Nachfolgerinnen und in der Markgrafenzeit zu einem zweiten abgeschlossenen Hof ergänzt wurde. Ein Relief über dem Zugang zu diesem »unteren Klosterhof« zeigt die Äbtissin mit Bernhard von Clairvaux und dessen Vision von Christus am Kreuz.

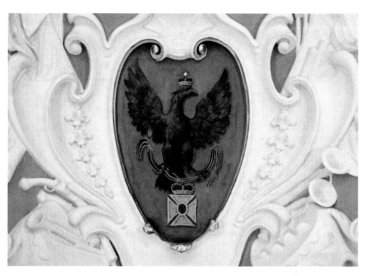

▲ *Detail aus dem »Roten-Adler-Saal«*

Appolonia von Waldenfels ließ noch 1533–1537 Umfassungsmauern und Tore bauen, zu einer Zeit, in der bereits auf Geheiß des Markgrafen ein protestantischer Prediger den Nonnen – gegen ihren Willen und ihren schriftlich niedergelegten Protest – die neue Lehre predigte.

Mit Margarethe von Döhlau, die 1548 protestantisch wurde und 1569 starb, fand die Klosterepoche ihr Ende. Die Markgrafen vervollständigten die vorhandenen Baulichkeiten, gestalteten sie für ihre Bedürfnisse um und ergänzten sie durch den Neubau eines Schlosses, das sich im Südwesten an das zweite Klosterviereck anschließt. Maßgebliche Künstler, wie der Architekt Antonio della Porta und vermutlich der Stuckateur Domenico Candenazzi, waren am Bau und der Ausstattung beteiligt. Ein Festsaal, der »Rote-Adler-Saal«, zeigt mit seinem feinen Regence-Stuck noch von dem repräsentativen Charakter des sogenannten »Prinzenbaues« (Bauzeit zwischen 1699 und 1719).

Eine schlimme Zeit herrschte in Himmelkron ein Jahrhundert lang von 1792 an, als der letzte Markgraf, Alexander von Ansbach, das eins-

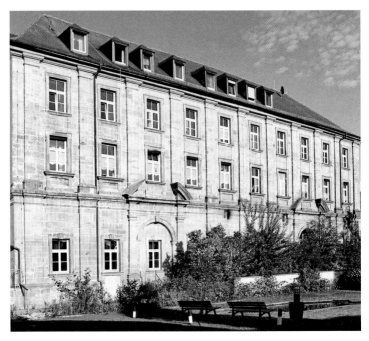

▲ *Prinzenbau (Bauzeit 1699–1719)*

tige Kloster und Schloss zum Verkauf an die Bevölkerung freigegeben hatte. – 1892 gelang es dem damaligen Ortspfarrer Langheinrich, die Räume wieder loszukaufen und freizumachen, die Gebäude zu renovieren und sie der Diakonissenanstalt Neuendettelsau zu übergeben. Seitdem wirken die Mitarbeiter des Evang.-Luth. Diakoniewerks Neuendettelsau in Himmelkron. Ihnen verdanken viele Kranke und Gebrechliche, vorwiegend geistig Behinderte, ihre neue Heimat im einstigen Kloster, aber auch die alten Bauten und Kunstschätze ihre pflegliche Behandlung.

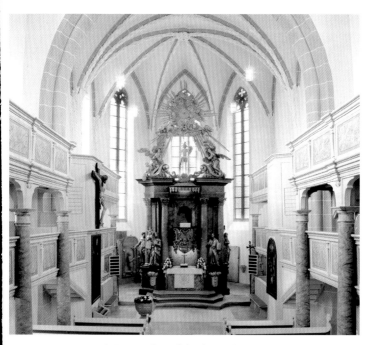

▲ *Inneres der Stiftskirche nach Osten*

Stiftskirche, ehemaliges Kloster und Schloss Himmelkron
Klosterberg 9, 95502 Himmelkron
Öffnungszeiten
Kreuzgang und Ritterkapelle sind tagsüber zugänglich.
Stiftskirche: April bis Oktober, täglich 8.00 bis 18.00 Uhr.
Stiftskirchenmuseum im ehemaligen Nonnensaal:
Mai bis September, jeden Sonntag von 13.30 Uhr bis 16.30 Uhr.
Kirchenführungen nach tel. Voranmeldung möglich: 09227/9310
Allgemeine Info s.a. Wikipedia »Kloster Himmelkron« u. www.himmelkron.de

Aufnahmen: Titelbild, S. 9: Roland Seiler, Weidenberg. – S. 3, 5, 15, 21, Rückseite: Stefanie Meile-Fritz, Himmelkron. – S. 11, 13, 17: Ronald Grunert-Held, Veitshöchheim. – S. 19, 20: Reinhard Stelzer, Goldkronach.
Druck: F&W Mediencenter, Kienberg

Erläuterung des Grundrisses

Zur Besichtigung des Museums möge man sich an die Gemeindeverwaltung im Rathaus, gegenüber der Kirche, wenden.

1 Taufstein aus dem Jahre 1618

2 Kruzifix aus der Klosterzeit, um 1470

3 Selbstbildnis von Pfarrer Winckelmann, Himmelkron (gest. 1744)

4 Grabstein für Äbtissin Agnes von Orlamünde (gest. 1354)

5 Grabstein eines unbekannten Grafen von Orlamünde (gest. 1360)

6 Grabtumba des Klosterstifters Otto von Orlamünde (gest. 1285)

7 Grabstein für Freiherrn von Cremon (gest. 1719)

8 Rest gotischer Wandmalerei: Schweißtuch der Veronika (15. Jahrh.)

9 Grabstein für Ritter Sigmund von Wirsberg (gest. 1543)

10 Grabstein für Ritter Heinrich von Künßberg (gest. 1473)

11 Grabstein für Äbtissin Ottilia Schenck von Simau (gest. 1529)

12 Mittleres Chorfenster mit gotischer Glasmalerei (14. Jahrh.)

13 Grabstein für Ritter Hans von Künßberg (gest. 1470)

14 Ältester Grabstein der Kirche mit zwei Wappenschilden (Einhorn, drei laufende Beine, 13. Jahrh.)

15 Grabstein für Ursula von Wirsberg (gest. 1510)

16 Grabstein für Lehrer (»ludimoderator«) Michael Walburger (gest. 1616)

17 Piscina (Ausguss) aus der Bauzeit

18 Grabstein für Pfarrer Joh. Raspius (gest. 1675) und seine Frauengestalt

19 Grabstein für Ritter Sebastian von Wirsberg (gest. 1523)

20 Grabstein für Pfr. Ernst Lipffert (1883–1948)

21 Holzepitaph mit Gemälde für den Stiftskastenbeamten Johann Goekel (gest. 1605)

22 Grabstein mit Wappen Streitberg/Wallenrode

23 Grabstein der Äbtissin Elisabeth von Künßberg (gest. 1484)

24 Grabstein ohne Inschrift, Wappen mit Helm und Hahnenfederwedeln, Zuschreibung unbekannt

25 Grabstein für Äbtissin Magdalena von Wirsberg (gest. 1522)

26 Grabstein für Äbtissin Anna von Nürnberg (gest. 1383)

27 Grabstein für Margarethe von Döhlau, letzte Äbtissin des Klosters (gest. 1569)

28 Grabstein für Äbtissin Agnes von Wallenroth (gest. 1409)

29 Grabstein für Graf Otto VII. von Orlamünde (gest. 1340)

30 Grabstein für Äbtissin Margareta von Zedwitz (gest. 1499)

31 Grabstein für Äbtissin Adelheid von Blassenberg (gest. 1460)

32 Grabstein für eine Ritter Förtsch von Thurnau (um 1300)

33 Grabstein für einen Grafen von Hirschberg (um 1280)

34 Grabstein für Barbara Musmann (gest. 1598)

35 Grabstein für Forst- und Jägermeister Albrecht von Raschkow (gest. 1588)

Särge in der Fürstengruft in der Reihenfolge ihrer Beisetzung in Himmelkron:

I Markgraf Georg Friedrich Karl (gest. und beigesetzt 1735)

II Sein Vater Prinz Christian Heinrich (gest. 1708, in Himmelkron beigesetzt 1738)

III Prinz Albrecht Wolfgang, Bruder von I (gefallen 1734, beigesetzt 1742)

IV Markgraf Friedrich Christian, Bruder von I (gest. und beigesetzt 1769)

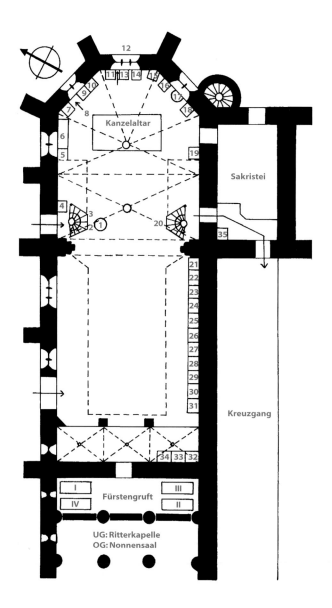

12

11 13 14 15

9 10

16

7

8

17

18

Kanzelaltar

6

5

19

Sakristei

4

3

1

2

20

35

21

22

23

24

25

26

27

28

29

30

31

Kreuzgang

34 33 32

I

III

Fürstengruft

IV

II

UG: Ritterkapelle
OG: Nonnensaal

Abbildung Rückseite: *Blick in die Decke der Stiftskirche* **23**

DKV-KUNSTFÜHRER NR. 245
6., neu bearb. Auflage 2012 · ISBN 978-3-422-02349-9
© Deutscher Kunstverlag GmbH Berlin München
Nymphenburger Straße 90e · 80636 München
www.deutscherkunstverlag.de